翰圃积颐

首都师范大学中国书法文化研究所　编

文物出版社

封面设计：周小玮

摄　　影：郑　华

责任编辑：张　玮

图书在版编目（CIP）数据

翰圃积跬——首都师范大学中国书法文化研究所师
生作品集/首都师范大学中国书法文化研究所编．—北
京：文物出版社，2002.2
ISBN 7－5010－1321－7

Ⅰ．翰…　Ⅱ．首…　Ⅲ．①汉字－书法－作品集－
中国－现代②汉字－印谱－中国－现代　Ⅳ．J292.28

中国版本图书馆 CIP 数据核字（2001）第 091732 号

翰圃积跬——首都师范大学
中国书法文化研究所师生作品集

编者　　首都师范大学中国书法
　　　　文化研究所

出版
发行　　文物出版社
　　　　http://www.wenwu.com
　　　　E-mail:web@wenwu.com
　　　　（北京五四大街二九号）

制版　　北京广厦京港图文有限
　　　　责任公司

印刷　　北京市大天乐印刷有限
　　　　责任公司

经销　　新华书店

二〇〇二年二月　第　一　版
二〇〇二年二月　第一次印刷

定价：五十元

889×1194　1/16　印张：7
ISBN 7－5010－1321－7/J·527

版权页

序

中国书法文化研究所师生作品集即将出版，研究所所长、著名书法家欧阳中石教授为这本作品集题

名曰「翰圃积跬」。先生的意思是，首都师范大学的中国书法文化研究所是研究和学习中国书法的「园

地」，师生们在这里「耕耘」，虽然在理论研究和书法实践方面都作出一些成绩，但前进的「步子」不

大，只算迈出半步或小步，所以说是「积跬」。中国书法文化研究所师生作品集出版并不是什么了不起

的成绩，只是一个「汇报」，只是继续向前迈步的起点。

近年来，首都师范大学中国书法文化研究所在欧阳教授的主持下不断壮大，已先后招收了十一届中

外硕士研究生，六届中外博士研究生。一九九九年始博士后研究人员进中国书法文化研究所进行课题研

究。此外还招收了五届硕士研究生主要课程班学员，二届硕士研究生同等学力班学员，连续七年接受各

地的访问学者、进修生等。来者都是「学」者，都是为「学习」和研究书法而来。先生要求全所的师生

一是要把中国书法当作一门学问来研究，不仅把中国书法当作一门艺术来研究，而且要把它当作一种文

化现象来研究，把它放在中国文化的大背景中进行研究，研究中国书法，这是一项长期的「大课题」；

二是要求全所师生都要学写字，在研究中学，在学中研究。先生认为，书法专业的研究生不会写字或写

不好字，都属于不合格。先生一直强调，研究和写字，两手都要抓，两手都要硬。有字无文，不好；有

文无字，也是不行的。所以我们的要求是「有文有字」。只有这样，才能不愧对社会赋予我们的责任。

欧阳先生作为书法教育家，长期在书法教育园地耕耘。关于学习中国书法的问题，他对如何学、向谁学、学什么等理论问题和实践问题都作了深入系统的思考和总结，并在教学实践中言传身教。我们「学」得怎么样呢？这本「翰圃积跬」便是一个小小的回顾与总结。

出版中国书法文化研究所师生「作品集」是一种「展览」、「展示」。「展」者，陈列也。「览」者，观看也。「作品集」是一个缩小的「展厅」，展示我们学书的成绩与不足。「展览」二字中，「展」的主体是书者，「览」的主体是观者。「展览」是书者与观者双方的事情。有「展」才可望有「览」，有「展」而无「览」，这「展」是无意义的。我们把学书的「作业」展出来，就是期望「览」者给予批评指正。

中国书法文化研究所师生作品集付梓在即，先生指我为序作为前引。谨述如上。

刘守安　副所长

辛巳孟冬于首都师范大学

作字行文文以载道以书慰采赋以
生楷

中石政之以求者

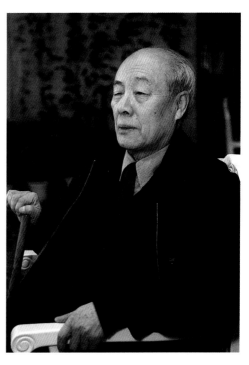

欧阳中石

　　所长，教授，博士后、博士生导师，全国政协委员，国务院学位委员会艺术学科评审委员，文化部职称评审委员会委员。

二十世纪的终廿一世纪将开
始专不辞永专将尊者而迎亦不
图建立世纪主人如月稿受爱者
且以今日爱明日列一百之主人如亦
前比之所為世纪刻立歷史之主人
人し如能以歷史而己修列无傀無愧
亦可對其人矣

中石

黄河远上白云

间一片孤城万

仞山羌笛何须

怨杨柳春风

不度玉门关

王之涣凉州词

中石

暑天弗弗孤云志趣萧然

中石

白日依山尽　黄河入海流
欲穷千里目　更上一层楼

王之涣诗登鹳雀楼　中石

春眠不觉晓处处闻啼鸟夜来风雨声花落知多少

孟浩然诗春晓

十石

无意指敲及平仄

不知所以致不知

中石书海南作句

不识庐山真面目，细我自身情
休储台碧味常须三绝後
会心不在远夜深生

苦及门自盖其礼言及情绪不禁

茂和以外诗寄武幹私錢

中石

书亦雅俗之分而有
品位高低之别出乎
艺而入法后三者俱
合功夫与天然交臻
而入神品足以垂范
百代

辛巳夏 同印

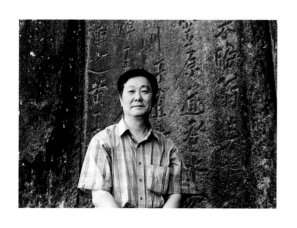

张同印

　　副所长、教授、硕士生导师，中国书法家协会
会员，中国书画函授大学书法部主任。

眼界高憂 無物碍心 源開清 波清

眼界無波
源開時有
無物碍心
眼界高憂

戊寅冬
同印

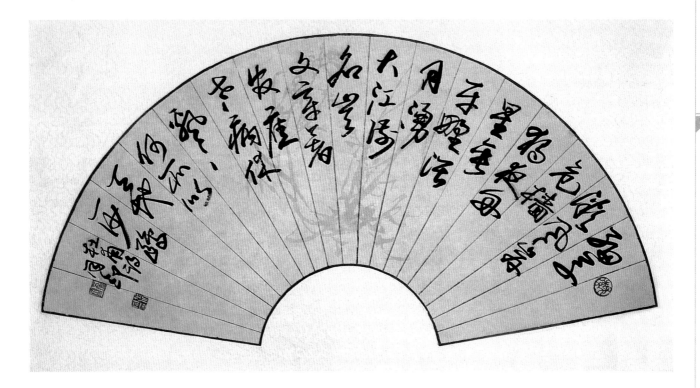

幽人之居足泉石高

丰年所樂長子孫

己卯至六一

强者不畏于棋弱者
惮之故之以强凌弱
去狼也岂可与强中
乳者笑弱而不思奋勇
愿强弱本世常期る
左人为石

习习

雄視東海術覽黃河

根扎齊魯直上靈霄

泰山贊 庚辰夏 同印

滚滚长江东逝水，浪花淘尽英雄。是非成败转头空。青山依旧在，几度夕阳红。白发渔樵江渚上，惯看秋月春风。一壶浊酒喜相逢。古今多少事，都付笑谈中。

辛巳夏 守安书于北京

刘守安

　　副所长、教授、硕士生导师，中国书法家协会会员。

故化者曰明陶镳

性情功在上哲夫子父亲可得

而闻以望人之情见乎文辞矣

先王圣化布在方册夫子风采

溢於格言　文心雕龙语　宁安

儒雅風流行己有耻

温柔敦厚蘇而不同

戚启授國涂先生從教治學六十徐载文史兼通學贯中西淹雅學者一代宗師傳道授業教澤廣被室心仁厚謹和修之劉家和友授路戚老一联語曰儒

雅風流行己有耻温柔敦厚和而不同比联甚切戚老之人品性情學問之恭錄

之以呈戚老雅正並祝仁者之壽 庚辰年末後學宁安並记

江动月移石鹭雾
云傍花鸟楼艺
故道帆且宿谁家

杜子部诗二首之乙卯冬宁安

居士诗墨未乾

杏花清臭雨初寒

谨言诗政龛黄尽

多里南行眼界宽

清人诗一首 辛巳夏 宇安书于北京

一枝清采妥湘灵 九畹贞风慰寂寥

醉眼奈何终溅泪 萧艾遽却成珍播

芳馨又章为土 欲行之趋首东云蕙

梦里湘作恨芳林 寒废芝妻童秋菊

不同时椒焚桂折 佳人去独诧幽岩展

素心岂惜芳馨远者 故而为碎之荆榛

鲁迅诗选录者凡三首 此录之以奉曲阜兰花展 宇森

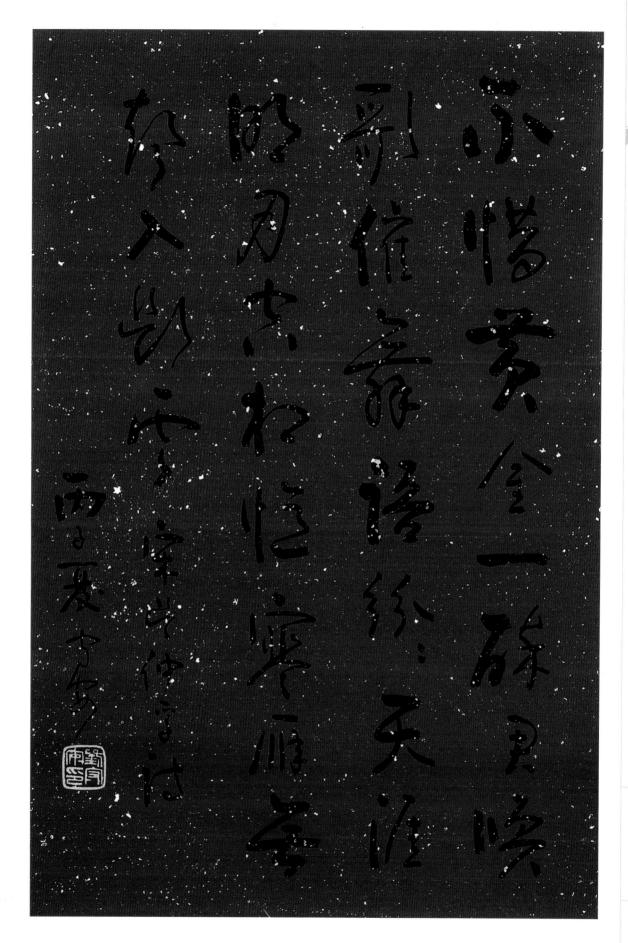

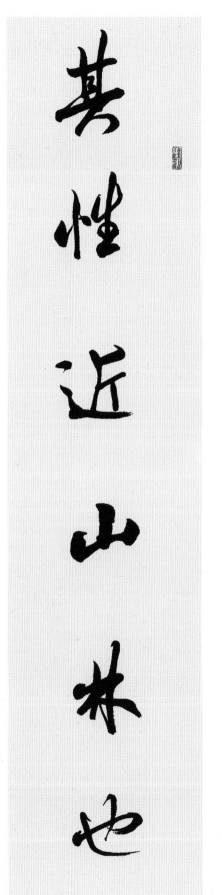

其惟近山林也

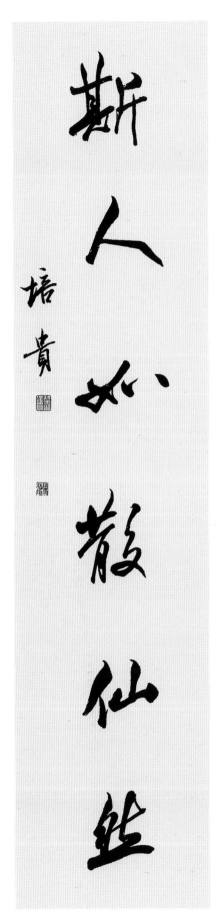

斯人如散仙然

培贵

叶培贵

　　博士、副教授，中国书法家协会会员。

好雨知時節當春乃發生隨風潛
入夜潤物細無聲野徑雲俱黑江
船火獨明曉看紅溼處花重錦官城

晚課書工部春夜喜雨時辛巳立春後一日楮貴

早秋惊落叶 叶飘零似客心

翻飞未肯下 犹言惜故林

孔绍安落叶一首

培贵书课

春山多勝事賞玩夜忘歸掬
水月在手弄花香滿衣興來
遠近盡惜芳菲南望鳴鐘處
樓臺深翠微

歲次辛巳培貴書 于良史春山夜月

一来和澍社公雨九

里鏡添大史河

焕贵書

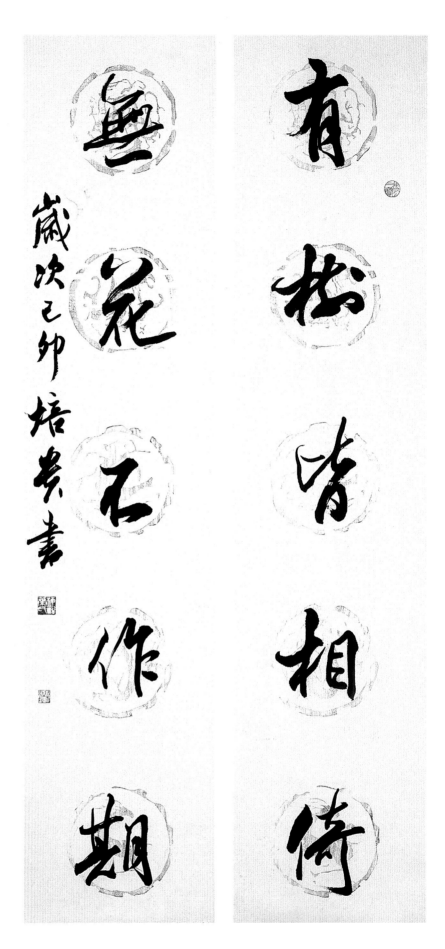

有松皆苍相待

无花不作期

岁次己卯 培贵书

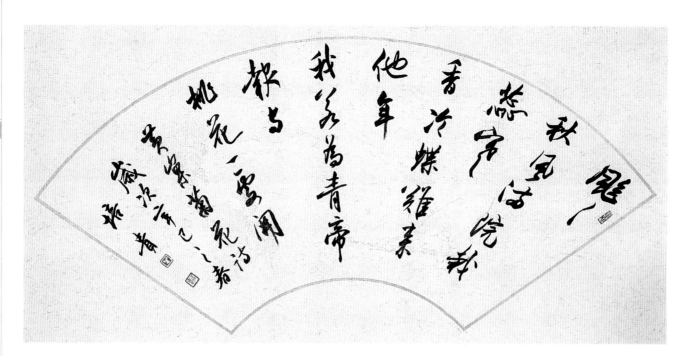

云志功
　讲师。

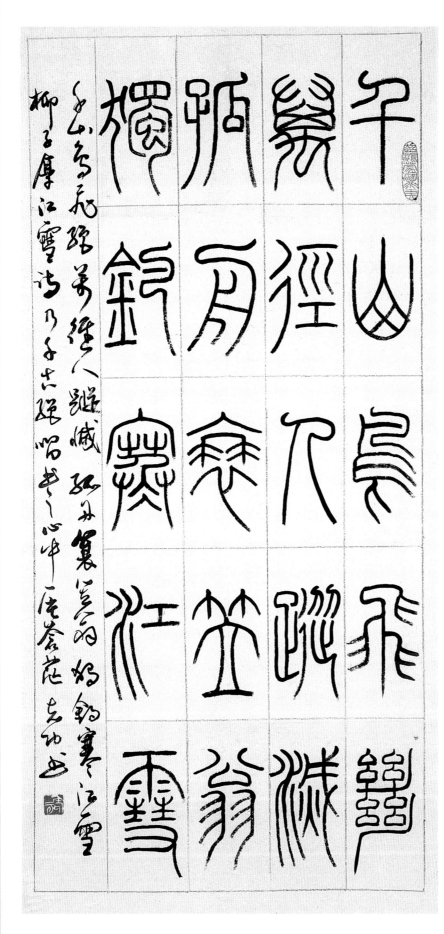

千山鳥飛絕
萬徑人蹤滅
孤舟簑笠翁
獨釣寒江雪

白露横江水光接天纵一苇之所如凌万顷之茫然浩浩乎如冯虚御风而不知其所止飘飘乎如遗世独立羽化而登仙于是饮酒乐甚扣舷而歌之歌

泉壁赋句
启功书

甘中流

　　博士、副教授，中国书法家协会
会员。

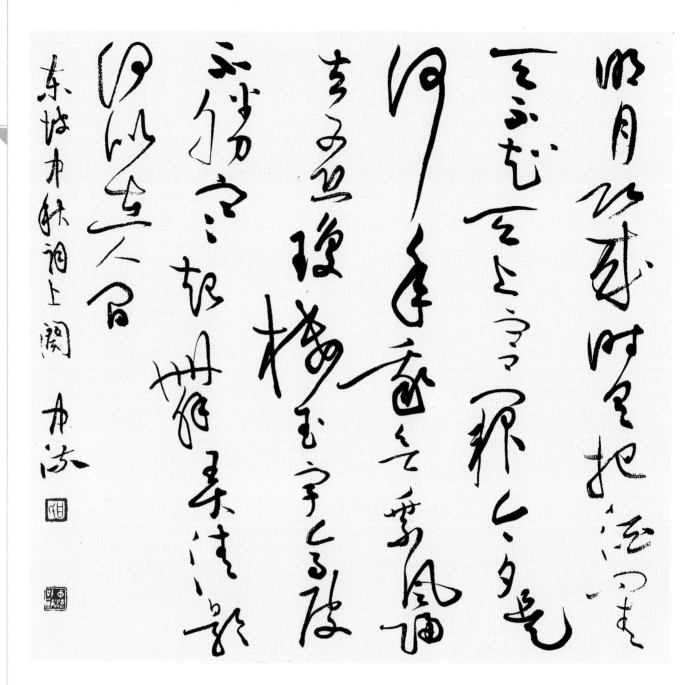

独怜幽草涧边生
上有黄鹂深树
鸣春潮带雨晚来急
野渡无人
舟自横

韦应物诗 滁州西涧 中法

漢石周金鴻文可寶
林風山月雅興常留

力江

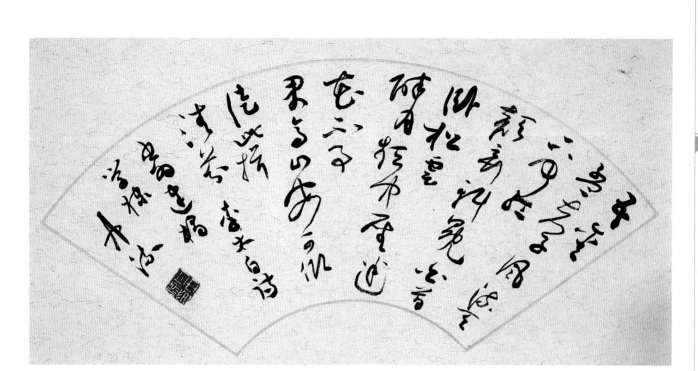

曜含

德光

不觉年瑞
云为转瞬
缘休旧兴
阔海人生
真意归圆
狂草眠风光
春日
自作诗一首
小青

解小青
　　博士、讲师，中国书法家协会会员。

洞庭魚可拾不

假變乘曾開若

雨毒蟻多於烁

後蠅豈思鱗作

草仍計腹為鐙

浩蕩天池路翺

翔欲化鵬

李義山詩重一首 山青書

江漢思歸客乾坤一腐儒片
雲天共遠永夜月同孤落日
心猶壯秋風病欲蘇古來存
老馬不必取長塗

久不作小楷今日濡筆
百慮俱忘書可以養
心靜始能言敬小青

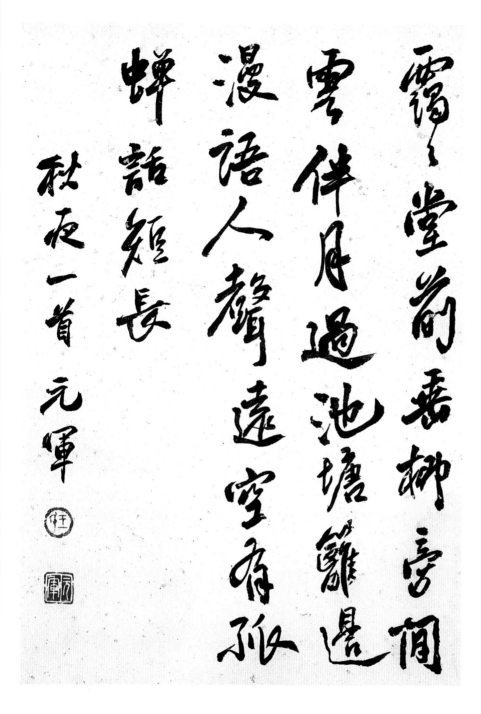

霜堂前垂柳亭间
云伴月过池塘雏边
漫语人声远空有派
蝉语短长
秋夜一首 元军

王元军
　　博士后、副教授，唐史研究会会员。

第子元軍叩之再顿上言

先生台坐清的雨寒伏惟

先生尊體安康

神相万福

前此先生教以文字之學命

以郵字為例探究文字嬗

展之脈胳領

命即查說文釋作境上行

書舍從邑垂邊也知即為

傳遞文書之驛站

驛源又作田間房舍意謂郵

亭屋宇田畡每每焉故每

由郵亭轉化而来驛源又作

由郵亭轉化而来驛源又作

遂失憑眼等辭皆通尤

當是假借而来漢時者郵

姓者輕每與郵亭之了

相闢也世間萬物皆者緣

自探本湖源方砂得甚

大概故書之小道出置之於

文化大體之神方可有两

作為也望

先生教之

第子元軍叩之叩上

〇月〇日

破額山前碧玉流騷人遙駐木
蘭舟春風無限瀟湘意欲
採蘋花不自由

柳宗元詩 元軍

春宵一刻值千金　花有清香月有陰　歌管樓臺聲細細　秋千院落夜沉沉

東坡詩　曉華

郑晓华（博士）

暮春之初　會于會稽山陰之蘭亭　修禊事也　群賢畢至　少長咸集此地有崇山峻領茂林修竹　又有清流激湍暎帶左右　引以為流觴曲水　列坐其次雖

何学森（博士）

裴奎河（韩国　博士）

虞晓勇（博士研究生）

晋右将军王羲之
行书勒上肇自石楼
明霜豹之神动榱七
谁由文林郎劳雄开
国轨而生卧於焉常
侍上柱国都不铭作
徐思萋像一铺居张公

张传旭（博士研究生）

东风晚游生碧梧锋气应乎羊毛笔墨

喻　兰（博士研究生）

晋明帝太宁中临羌都尉平西将军西海晋昌金城威郡

辛巳年□月 大野临

四月十七正是去年今日别君时忍泪佯低面含羞半敛眉不知魂已断空有梦相随除却天边月没人知

书韦端己词女冠子 辛巳初夏 李□恍

王 鼐（博士研究生）　　　李永忠（博士研究生）

万树寒无色，南枝独有花。香闻流水处，影落野人家。

录明道源早梅诗 庚辰 潘善助书

潘善助（访问学者）

陈治元（访问学者）

周德聪（访问学者）　　　　　宋　民（访问学者）

谢光辉（访问学者）

庄桂森（访问学者）

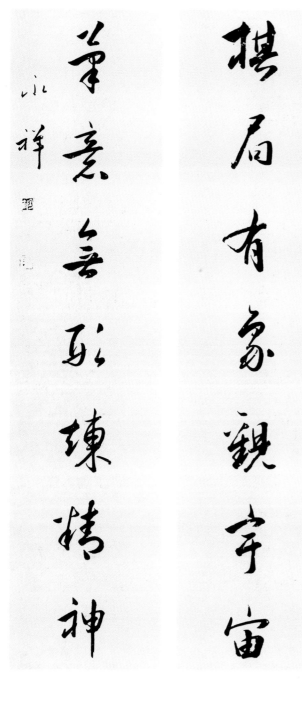

棋局有象觀宇宙
筆意無形練精神

陶永祥（硕士）

程同根（硕士）

少種楷苗正墜黄新收
粳芳庭已曉遠望在圍
桂眼花稀不到千雲

庚辰春莫苦於社軍森書

十年磨一劔霜刃未曾試今日把似君誰為不平
事松下問童子言師采藥去只在此山中雲深不知
處千山鳥飛絶萬徑人踪滅孤舟蓑笠翁獨釣寒
江雪　鈔唐詩三首　辛巳春　金根書

秦金根（硕士）　　　　胡献军（硕士）

寇克让（硕士）

崔树强（硕士）

麦五钱

吴慧平（硕士）

仰觀壯麗
可作鑒於
既往俯察
早儉足垂
訓於後昆

庚辰年 付夏節
柏民文功烈

文功烈（韩国　硕士）

般若波羅蜜多心經

觀自在菩薩行深般若波羅蜜多時照見五蘊
皆空度一切苦厄舍利子色不異空空不異色色即
是空空即是色受想行識亦復如是舍利子是
諸法空相不生不滅不垢不淨不增不減是故空中
無色無受想行識無眼耳鼻舌身意無色聲香
味觸法無眼界乃至無意識界無無明亦無無明盡
乃至無老死亦無老死盡無苦集滅道無智亦無
得以無所得故菩提薩埵依般若波羅蜜多故心
無罣礙無罣礙故無有恐怖遠離顛倒夢想究竟
涅槃三世諸佛依般若波羅蜜多故得阿耨多羅
三藐三菩提故知般若波羅蜜多是大神咒是大
明咒是無上咒是無等等咒能除一切苦真實不
虛故說般若波羅蜜多咒即說咒曰
揭諦揭諦　波羅揭諦
波羅僧揭諦
菩提薩婆訶
時在庚辰初冬崔偉書於北京

崔伟（硕士研究生）

蜀東風次第吹
投此切切恐嫌遲莫
嗔花信無一定浮
是解人何自約
近作一首　新宇

王新宇（硕士研究生）

秦漢之際曹參夾輔王室世
宗廓土庐竟子孫遷于雍州
之郊加此右扶風碑

庚辰夏臨曹全碑
尹任植

刘俊起（硕士研究生）

尹任植（韩国　硕士研究生）

酒酣胸胆尚开张鬓微霜又何妨
那浮得功夫近来始觉
古人书不作无益且非要
昨夜松边醉倒问松我醉何如只疑松动要来扶
醉何如只疑松动要来扶
以手推松曰去

辛未庚寅江月连兴
连词正合东坡之意书
此以寄畅怀

萧欣（硕士研究生）

聖人心日月
仁者壽山河

辛巳孟夏邹方程

邹方程（硕士研究生）

鴻景常成字

龠言雖皆詩

辛巳孟夏
廣賀

冯广贺（硕士研究生）

唧唧復唧唧木蘭當戸織不聞機杼聲唯聞女嘆息
問女何所思問女何所憶女亦無所思女亦無所憶昨
夜見軍帖可汗大點兵軍書十二卷卷卷有爺名阿
爺無大兒木蘭無長兄願為市鞍馬從此替爺征
東市買駿馬西市買鞍韉南市買轡頭北市買長
鞭旦辭爺娘去暮宿黃河邊不聞爺娘喚女聲但
聞黃河流水鳴濺濺旦辭黃河去暮至黑山頭不聞爺
娘喚女聲但聞燕山胡騎鳴啾啾萬里赴戎機關山度
若飛胡氣傳金柝寒光照鐵衣將軍百戰死壯士十
年歸來見天子天子坐明堂策勳十二轉賞賜百千
強可汗問所欲木蘭不用尚書郎願馳千里足送兒
還故鄉爺娘聞女來出郭相扶將阿姊聞妹來當户
理紅妝小弟聞姊來磨刀霍霍向豬羊開我東閣門坐
我西閣床脫我戰時袍著我舊時裳當窗理雲鬢對
鏡帖花黃出門看火伴火伴皆驚忙同行十二年不
知木蘭是女郎雄兔腳撲朔雌兔眼迷離雙兔傍
地走安能辨我是雄雌

木蘭辭 辛巳年仲夏楊揚

杨　扬（硕士研究生）

白日依山盡 黄河入
海流欲窮千里目更
上一層樓 辛巳孟夏錄王之渙詩
青崗申鉉哲

申铉哲（韩国　硕士研究生）

姚宇亮（硕士研究生）

萬紫千紅夏、春游人攝步
逛巡眼前勝景多聊生墨花蔱
雛能四季新 自作詩一首 樂朋

朱乐朋（硕士研究生同等学力班）

体迅飞凫，飘忽若神，陵波微步，罗袜生尘。动无常则，若危若安。进止难期，若往若还。转眄流精，光润玉颜。含辞未吐，气若幽兰。华容婀娜，令我忘餐。于是屏翳收风，川后静波，冯夷鸣鼓，女娲清歌。腾文鱼以警乘，鸣玉鸾以偕逝。六龙俨其齐首，载云车

之容容。鲸鲵踊而夹毂，水禽翔而为卫。于是越北沚，过南冈，纡素领，回清阳，动朱唇以徐言，陈交接之大纲。恨人神之道殊兮，怨盛年之莫当。抗罗袂以掩涕兮，泪流襟之浪浪。悼良会之永绝兮，哀一逝而异乡。无微情以效爱兮，献江南之明珰。虽潜处于太阴，长寄心于君王。忽不悟其所舍，怅神

宵而蔽光。怅盘桓而不能去。陵高足以往禛留遗情想，朱唇……形御轻舟而上溯，浮长川而忘返。思绵绵而增慕，夜耿耿而不寐，沾繁霜而至曙。命仆夫而就驾，吾将归乎东路。揽騑辔以抗策，怅盘桓而不能去。

节选洛神赋庚辰岁尾 北京 晁代双

晁代双（硕士研究生同等学力班）

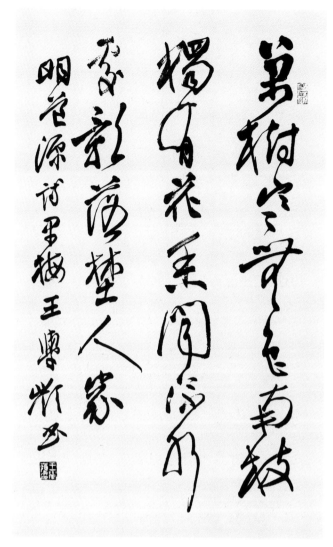

王学岭（硕士研究生主要课程班）

张　继（硕士研究生主要课程班）

翰墨薴天地

新志道古今

晓凤

蔡晓凤（硕士研究生主要课程班）

結廬在人境而無車馬喧問君何
能爾心遠地自偏採菊東籬下悠
然見南山山氣日夕佳飛鳥相與
還此中有真意欲辨已忘言

陶淵明先生詩飲酒結廬主人境辛巳吉月 月暉

郝月晖（硕士研究生主要课程班）

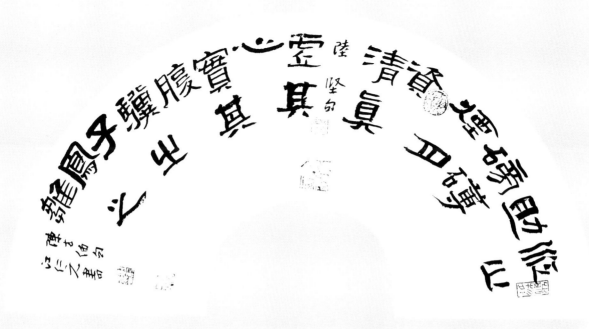

江仁元（硕士研究生主要课程班）

人鏡盡隨仁福徹憲忘常察
綠楊絲水合香壓橋邊路添
得鋰殘杖林一枝
錄啟功先生詩一首 辛巳春 書

燈火長廊日一時
畫船笛韻直行遲
月波蕩漾浮歌板
花氣氤氲逼酒卮

马国俊（硕士研究生主要课程班）

故可以達其情性形其哀樂驗燥濕之殊節千古依然體老壯之異時百齡俄頃嗟乎不入其門詎窺其奧者也

節錄孫過庭書譜句 高遠樹

路世明（硕士研究生主要课程班）　　　　高远树（硕士研究生主要课程班）

福在積善禍在積惡
饑在賤農寒在惰
織女在得人危在失士富在迎来貧在弃
時上無常赊以多将心輕心生罪侮以無親
近臣不重遠人輕之自信不
軽人枉士之曲以直以危國無賢人
乱政無善人愛人深者求賢急樂得賢人
者養人厚國將霸者士皆歸邦將止者
賢先避
右錄黃石公素書之語句
歲次辛巳季之春夏於京華耕硯堂苗培红

苗培红（硕士研究生主要课程班）

春堤楊柳發憶
每故人期草亭
本延意指葉自青
時山陰道遠近江上
日相匹光去蕙尊
曾尖跨披陝尊
風映沙畹雲色化
板園裏宛轉隨
香騎輕马伴去
人歌鬓影中客
熊比洛川神 六日
南峰峰一雙飛似
八秦
唐賢孟襄陽五律
兩首歲次辛巳季四月
古荆州人墨志輝書於
金陵中山門亦客寓

刘志辉（硕士研究生主要课程班）

69

幽人结庐倚山麓 掩卧云峰最上层
果熟茶香晴送鹤 白猿啼破辟
陈藤 麦孟君诗一之 侯忠明於达州一隅

杏一
杏期
有乾亭山

侯忠明（硕士研究生主要课程班）　　　　王　波（硕士研究生主要课程班）

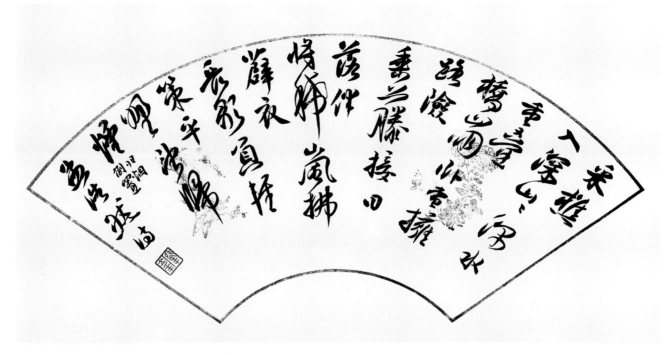

刘立华（硕士研究生主要课程班）

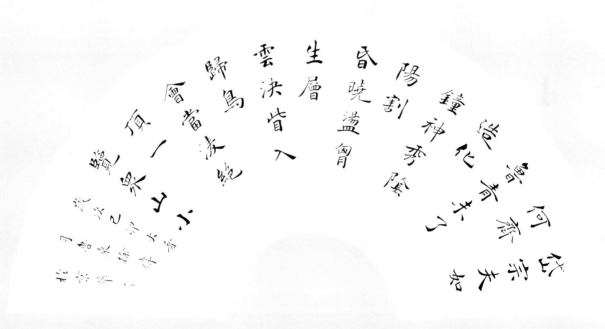

徐　伟（硕士研究生主要课程班）

人民樂業華夏騰飛

乙卯新秋曹衛東於泉城

酒豪詩健逸韻

今重見幽蘭曲

徑花氣巧相通

辛巳之春於京華 駱建宏書

曹卫东（硕士研究生主要课程班）

骆建宏（硕士研究生主要课程班）

姜洪泉（硕士研究生主要课程班）

郭列平（硕士研究生主要课程班）

琴書常化伴

翰墨久生香

張法亭（碩士研究生主要課程班）

暑期萬里赴京都祗
為平生好法書却苦
學詩誠弗易未知何
日得玄珠

九八暑假自港赴京
學書兼學詩聊成絕
羅澄波

罗澄波（香港　硕士研究生主要课程班）

李文宝（硕士研究生主要课程班）

太乙近天都连山到海隅白云回望合青霭入看无分野中峰变隆晴众壑殊欲投人处宿隔水问樵夫
王维句 梅墨生

梅墨生（硕士研究生主要课程班）

天地有正氣，雜然賦流形。下則為河嶽，上則為日星。於人曰浩然，沛乎塞蒼冥。皇路當清夷，含和吐明庭。時窮節乃見，一一垂丹青。在齊太史簡，在晉董狐筆。在秦張良椎，在漢蘇武節。為嚴將軍頭，為嵇侍中血。為張睢陽齒，為顏常山舌。或為遼東帽，清操厲冰雪。或為出師表，鬼神泣壯烈。或為渡江楫，慷慨吞胡羯。或為擊賊笏，逆豎頭破裂。是氣所磅礴，凜烈萬古存。當其貫日月，生死安足論。地維賴以立，天柱賴以尊。三綱實係命，道義為之根。嗟余遘陽九，隸也實不力。楚囚纓其冠，傳車送窮北。鼎鑊甘如飴，求之不可得。陰房闐鬼火，春院閟天黑。牛驥同一皂，雞棲鳳凰食。一朝蒙霧露，分作溝中瘠。如此再寒暑，百沴自辟易。嗟哉沮洳場，為我安樂國。豈有他繆巧，陰陽不能賊。顧此耿耿在，仰視浮雲白。悠悠我心悲，蒼天曷有極。哲人日已遠，典型在夙昔。風檐展書讀，古道照顏色。

錄文天祥先生正氣歌 辛巳春 楊廣馨

杨广馨（硕士研究生主要课程班）

羨玉藏頑石　蓮藥出淤泥　須知煩惱處　悟得即菩提

錄王陽明會元句　辛巳年春於桐花書屋　楊光文

杨光文（硕士研究生主要课程班）

千里始足下高
山起微塵吾道
亦如此行之貴
日新

白居易續座右銘

辛巳年春 佟齊書

佟　齐（硕士研究生主要课程班）

故人具雞黍邀
我至田家綠樹邨邊
合青山郭外斜
開軒面場圃把
酒話桑麻待到重陽日還來就
菊花

不知香積寺
數里入雲峰古
木無人徑深山何處鐘
泉聲咽危石日色冷青松薄
暮空潭曲安禪制毒龍

八月湖水平涵虛混
太清氣蒸雲夢澤波撼岳陽城
欲濟無舟楫端居耻聖明坐觀垂釣者
徒有羨魚情

木落雁南渡北風江
上寒我家襄水曲
遙隔楚雲端
鄉淚客中盡孤帆天際看
迷津欲有問平海夕漫漫

錄唐五言律詩數首 第一首為孟浩然過故人莊 第二首為王維過香積寺 這也是寫王維的著名詩 第三首為孟浩然臨洞庭上後丞相 辛巳年枇月書於真樂齋 若海

陈若海（硕士研究生主要课程班）

桃花源記

晉太元中武陵人捕魚為業緣溪行忘路之遠近忽逢桃花林夾岸數百步中無雜樹芳草鮮美落英繽紛漁人甚異之復前行欲窮其林林盡水源便得一山山有小口彷彿若有光便舍船從口入初極狹纔通人復行數十步豁然開朗土地平曠屋舍儼然有良田美池桑竹之屬阡陌交通雞犬相聞其中往來種作男女衣著悉如外人黃髮垂髫並怡然自樂見漁人乃大驚問所從來具答之便要還家設酒殺雞作食村中聞有此人咸來問訊自云先世避秦時亂率妻子邑人來此絕境不復出焉遂與外人間隔問今是何世乃不知有漢無論魏晉此人一一為具言所聞皆歎惋餘人各復延至其家皆出酒食停數日辭去此中人語云不足為外人道也既出得其船便扶向路處處誌之及郡下詣太守說如此太守即遣人隨其往尋向所誌遂迷不復得路南陽劉子驥高尚士也聞之欣然規往未果尋病終後遂無問津者

古詩文抄之一

右錄晉太文學家陶淵明散文桃花源記

辛巳季夏　阿海

王　玉（硕士研究生主要课程班）　　冯明海（硕士研究生主要课程班）

曾庆伟（硕士研究生主要课程班）　　　刘晓霞（硕士研究生主要课程班）

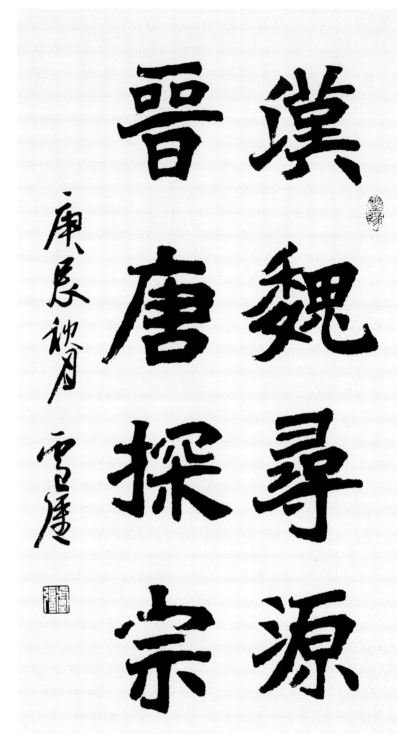

漢魏尋源
晉唐探宗

庚辰初月 雪屠

卢　强（硕士研究生主要课程班）

行路難

金樽清酒斗十千玉盤珍羞值萬錢停杯投筯不能
食拔劍擊柱心茫然欲渡黃河冰塞川將登太行雪

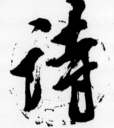

難

詩

滿山閒來垂釣碧溪上忽復乘舟夢日邊行路難行路
難多歧路今安在長風破浪會有時直掛雲帆濟滄海

李白作
海波書

陈海波（硕士研究生主要课程班）

田雨潇（硕士研究生主要课程班）　　　　王庆华（硕士研究生主要课程班）

李新生（硕士研究生主要课程班）

清潭三尺
竹姑意宴
坐一枝松
养和

钱建华（硕士研究生主要课程班）

黄丽华（硕士研究生主要课程班）

安　迪（硕士研究生主要课程班）

高生所懷在泉石

幽人之賦足風騷

集漢韓仁銘字

辛卯二〇一一夏六月時客一時 陳浮書

獨立寒秋湘江北去橘子洲頭看萬山紅遍層林盡染漫江碧透百舸爭流鷹擊長空魚翔淺底萬類霜天競自由悵寥廓問蒼茫大地誰主沉浮攜來百侶曾遊憶往昔崢嶸歲月稠恰同學少年風華正茂書生意氣揮斥方遒指點江山激揚文字糞土當年萬戶侯曾記否到中流擊水浪遏飛舟

北國風光千里冰封萬里雪飄望長城內外惟餘莽莽大河上下頓失滔滔山舞銀蛇原馳蠟象欲與天公試比高須晴日看紅裝素裹分外妖嬈江山如此多嬌引無數英雄競折腰惜秦皇漢武略輸文采唐宗宋祖稍遜風騷一代天驕成吉思汗只識彎弓射大雕俱往矣數風流人物還看今朝

紅軍不怕遠征難萬水千山只等閒五嶺逶迤騰細浪烏蒙磅礴走泥丸金沙水拍雲崖暖大渡橋橫鐵索寒更喜岷山千里雪三軍過後盡開顏鍾山風雨起蒼黃百萬雄師過大江虎踞龍盤今勝昔天翻地覆慨而慷宜將剩勇追窮寇不可沽名學霸王天若有情天亦老人間正道是滄桑

敬錄毛澤東詩詞沁園春三首七津二音辛巳春日邱軍

邱　軍(碩士研究生主要課程班)

陳　浮(碩士研究生主要課程班)

85

左：

枕簟溪堂冷欲秋　斷雲依水晚
來收　紅蓮相倚渾如醉　白鳥無
言定甚書出具佳　即墨
地風流不知俯仰　襄多但覺新
双懶上樓
辛卯庚鵬鳩夫　李達旭書

右：

境非獨謂景物也喜怒哀樂亦人心中之一境界故
能寫真景物真感情者謂之有境界否則謂之無境
界有我之境以我觀物故物皆著我之色彩無我之
境以物觀物故不知何者為我何者為物古人為詞
寫有我之境者為多
王國維人間詞話　歲次辛巳年春月劉恒章書

李达旭（硕士研究生主要课程班）　　刘恒章（硕士研究生主要课程班）

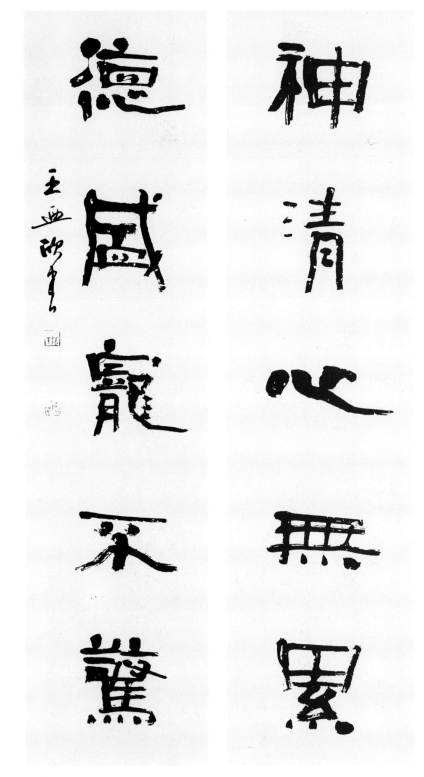

垂緌飲清露 流響出疏桐 居高聲自遠 非是藉秋風

赵先峰（硕士研究生主要课程班）

王迺欣（硕士研究生主要课程班）

彭利铭（硕士研究生主要课程班）

朱法楷（硕士研究生主要课程班）

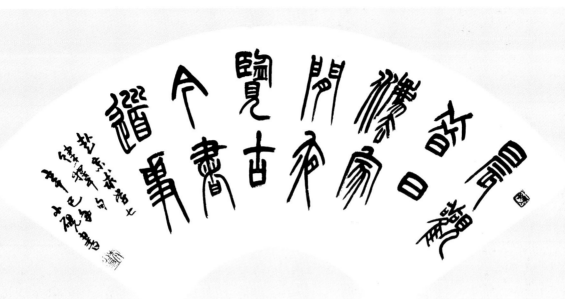

朱小砚（硕士研究生主要课程班）

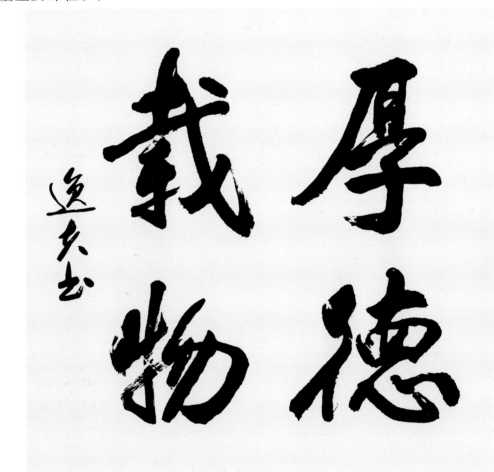

王仲琦（硕士研究生主要课程班）

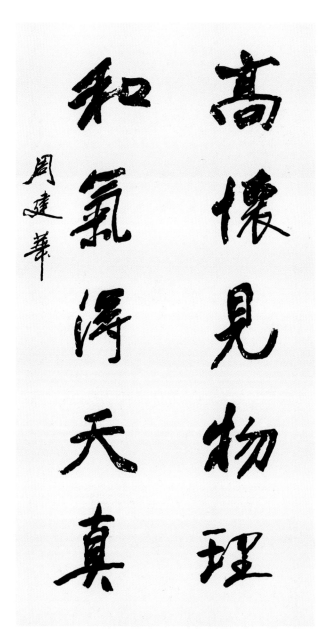

高懷見物理

和氣得天真

周建華

周建华(硕士研究生主要课程班)

陈前顺(硕士研究生主要课程班)

王公利（硕士研究生主要课程班）　　　　　李　力（硕士研究生主要课程班）

江碧鸟逾白
山青花欲燃
今春看又过
何日是归年

辛巳夏日 小平书

姬小平（硕士研究生主要课程班）　　　　钱红旗（硕士研究生主要课程班）

俗務不留雲自在
文思獨出宇聰明

楊昌林書

杨昌林（硕士研究生主要课程班）

群英洗國恥　奮起逐魔顛　奮進滅災崇
顯換新顏　十年蹉跎費　三中賦新篇　鄭論
指航向　改革開步前　祖國躍富強　百族生
活詁　豐功人敬仰　偉績載史傳

慶祝延安八十周年抒懷

王润成（硕士研究生主要课程班）

詩聯雅韻驚天語
翰墨春風動地歌

庚辰年夏 志學書

磨青田硯詩
鑒黃鶴樓讀赤壁賦
白露詩

学臣書

邱志文（进修生）　　　　　　寇学臣（硕士研究生主要课程班）

扇写龜散賦

書法之道機浴為雅捨格之一志也
化洗者睦而播道写春南秋書法志腾盡情神
王博展之

屏張初雪畫

妙道神乘為如我唐法之筆以太方昭於太八集明方牌
雅亦也七雅重書经张以挥陆逸之式碱五年書生张門书记

常 明(进修生)

蒼々竺々
笠林戴
寺杳
斜々鐘
陽鬵
青晚
山荷
獨
歸
遠

唐劉長卿送靈澈上人歲次辛巳四月一浣子森

李 林(进修生)

客路青山外行舟绿水前潮平两岸
阔风正一帆悬海日生残夜江春入旧
年乡书何处达归雁洛阳边

唐王湾诗 辛巳年夏 傅晋

傅正金（进修生）

李中原（进修生）

遊頤和園有感雨後身
臨佛閣巔風光無限師
眸前昆湖水面微微浪萬
壽山腰縷縷煙十里長廊
鑲錦一堆亂石泉鳴泉留
人應戲蒼松安遠眺西
山滿日連觀達利畫展

久聞達利譽西洋品畫
深知意蘊長鬼斧神之
開妙境奇思異想構華
章真刻畫顰物為摧
靜發訊兒啼耳不鳴百
暮燦光此作只疑天上有
人間一見福無疆發外謠
一漬淚無聲中秋夜玲瓏
成績有感更誠執著問功
塔下賞月有感莫負中

名畫日奔勞笑靈拂曉
秋夜色玲瓏塔下畫情
吟書驚夢鵲夜闌點
燭送寒里傳書母病貓
千雄搦事德太白憐孤邀
月飲東坡悵別問天求年
緒疆藏榮譽後可憐
此夜清風里多少行人淚
洗眸第一音錦字後漏
掉了繡字辛巳春於木

向　彬（进修生）

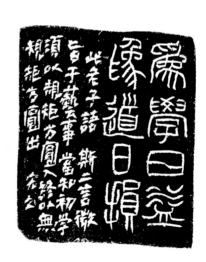

张　玮（硕士）　　　　　　　　赵　宏（博士研究生）

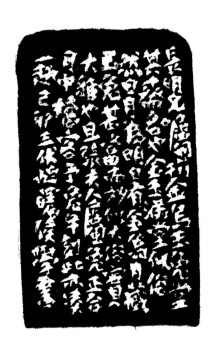

范正红（硕士研究生主要课程班）　　　　侯学书（硕士研究生同等学力班）

薛　飞（硕士研究生主要课程班）　　　　　　李　强（硕士研究生主要课程班）

首都师范大学中国书法文化研究所简介

首都师范大学书法专业是在著名学者、书法家欧阳中石先生倡导主持下于一九八五年创立的。经过十几年的建设，形成了由博士后、博士、硕士到本科、专科完整的高等书法教育体系，列入国家「211工程」重点建设学科。为拓宽书法高层次人才培养的渠道，还举办了硕士研究生同等学力班、硕士研究生主要课程班，同时广泛接收访问学者和进修生，招收国外博、硕士留学生。

在队伍建设上坚持精干高效原则，组成了一支老、中、青结合，职称、年龄结构比较合理，学历层次较高的教学科研队伍，形成了以书法与中国文化为核心，以书法史论、书法理论研究、字体书体研究、书法美学研究为骨干的教学体系和研究方向。

欧阳中石先生作为学科带头人，为首都师范大学书法专业确定了办学基本思路。把书法融入到中国的大文化之中，深入挖掘书法的文化内涵，逐步建立起完整科学的理论体系，从而确定书法在现代学科建设中的位置。在探索书法内在发展规律的同时，建立起书法与相关学科的联系，寻求学科边缘的交叉点，形成双向互动交融的关系，在多学科的交叉中确立书法在中国文化中的地位。在这一基本思路的指导下形成优势和特色，使书法研究所成为我国书法高层次人才培养和科学研究的基地。

在教学中坚持德、识、艺并举共进的方针，注意多学科的兼融并包。强调基础理论的扎实系统，注意书法基本功的训练和艺术深度的追求，把能力的培养和全面素质的提高贯穿教学过程的始终，使学生

的道德水准、学识修养和艺术水平同步提高，研究能力和创作能力双向互补协调发展。在学术和艺术上克服浮躁心态和急功近利的倾向，注意发展的潜力和后劲。

在欧阳中石先生的主持下，经过广大教师的努力，在人才培养和科学研究等方面取得了令人瞩目的成绩。至二〇〇一年已招收博士生十八人，硕士研究生三十八人，硕士研究生同等学力班十一人，硕士研究生主要课程班二〇一人，成人本专科近千人。招收国外博、硕士留学生七人。接受访问学者十五人，进修生二十人。「九五」期间承担科研课题十二项，编写专著、教材十五部，出版工具书、资料集、书法集等八部，发表学术论文一〇八篇。

首都师范大学书法专业的发展壮大，体现了国家对书法学科的重视，得到了各级领导及学界、书界专家同仁的热情支持和帮助。反观我们的工作，还存在着许多缺憾。进入新世纪，书法研究所将与时代发展同步，继续发挥优势，突出特色。进一步扩大办学规模，提高人才培养质量，完善学科建设体系，全面提高教师队伍素质，保持学科发展的后劲。增强创新意识，追踪学科发展的前沿，积极开展学术交流，发挥集体优势，争取更多的高层次科研课题，出一批有影响的科研成果，保持学术领先水平，巩固提高书法高层次人才培养和科学研究基地的地位。我们将与学界、书界的朋友们共同努力，为弘扬我国传统文化，繁荣书法艺术作出新贡献！

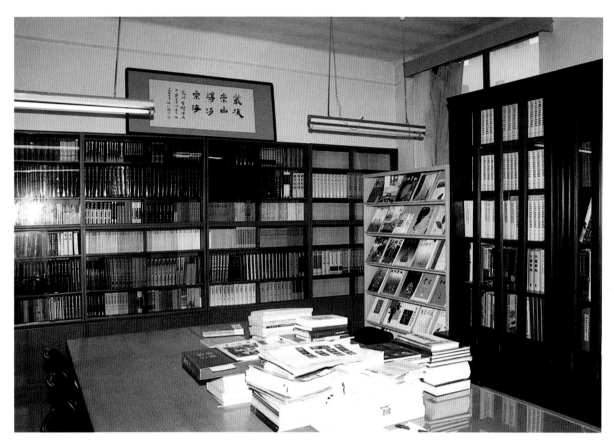

中国书法文化研究所资料室

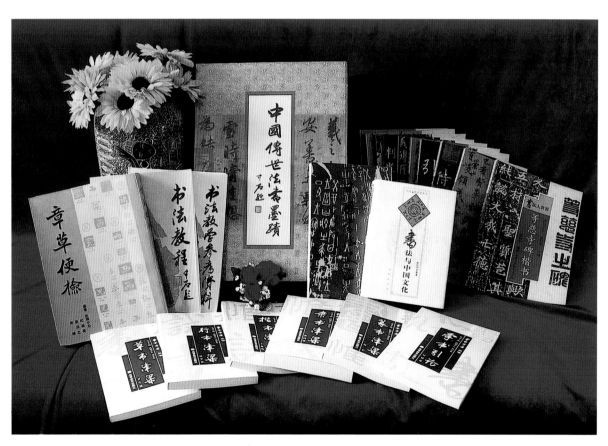

中国书法文化研究所部分学术成果

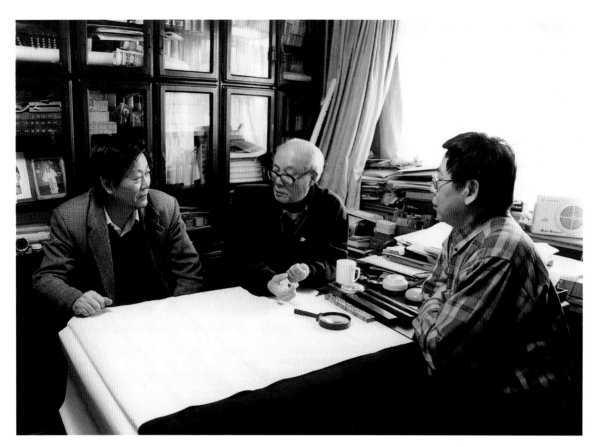

所长欧阳中石教授（中），副所长张同印教授（左），副所长刘守安教授（右）

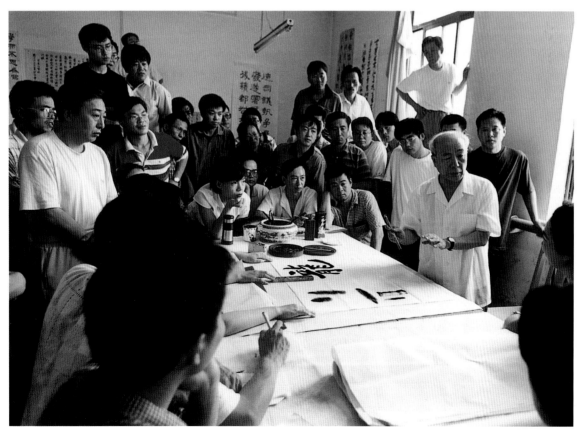

欧阳中石教授为学生作讲解

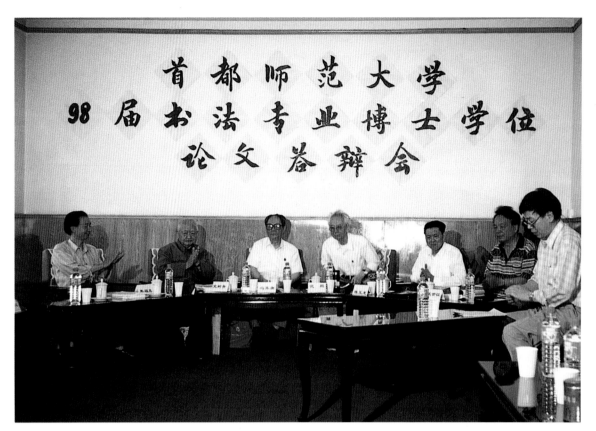

九八届书法专业博士学位论文答辩会（自左至右：李福顺、史树青、冯其庸、沈鹏、陈玉龙、王世征、刘守安）

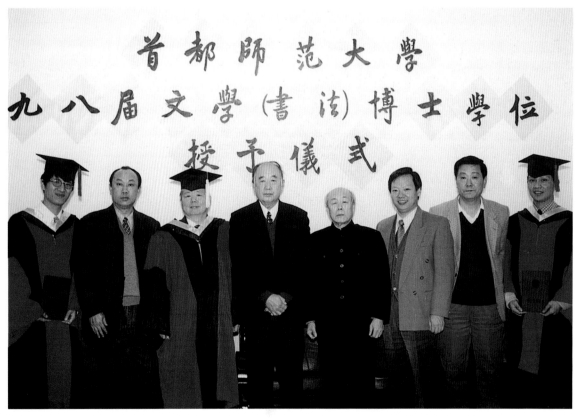

九八届书法专业博士学位授予仪式

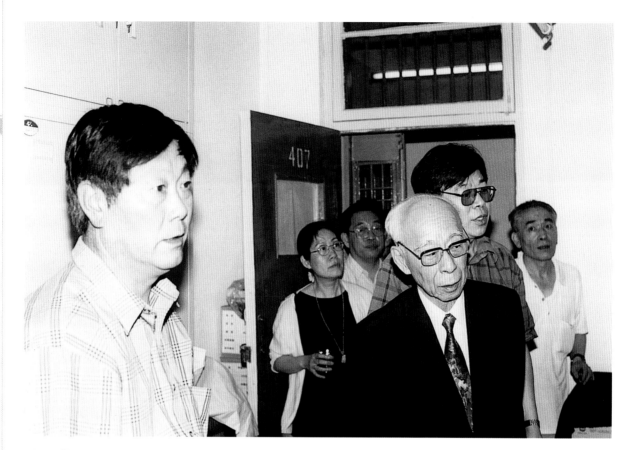

香港著名学者饶宗颐先生参观中国书法文化研究所

韩国书法家参观中国书法文化研究所

大事记

一九八五年：开办首届成人书法专科班，面向全国招生九十三名，任课专家有：祝嘉、李长路、王遐举、欧阳可亮、刘九庵、张充和、柳倩、叶秀山、杨臣彬、裘锡圭、高明、沈鹏、刘炳森等先生。

一九八七年：首届成人书法专科班毕业，在北京、香港举办书法毕业作品汇报展，受到社会各届好评。

一九九一年：招收首届硕士研究生，导师欧阳中石先生（此后又连续招收三届）。

一九九三年：经国务院学位委员会批准，设立博士学位授权点，欧阳中石教授任导师，导师组成员有：金开诚（北京大学、外聘）、康殷、刘福芳、李华等先生。

一九九四年：增补王世征为硕士生导师；成立中国书法艺术研究所，所长欧阳中石，副所长王世征、张同印；被确定为北京市重点建设学科；成立博士生考试咨询委员会，成员有：金开诚、冯其庸、史树青、沈鹏、吴小如、王学仲、蒋维崧、陈大羽、姚奠中、卫俊秀等先生。

一九九五年：被确定为国家「211工程」重点建设学科；招收首届博士研究生，导师欧阳中石先生（至二○○一年连续招生六届）；招收第五届硕士研究生（其中二名外籍），导师王世征（此后又连续招收二届）；接受访问学者二名，由欧阳中石先生指导（至二○○一年共接受访问学者十五名）。

一九九七年：增补张同印为硕士研究生导师；开办首届硕士研究生主要课程班，面向全国招生（至

二〇〇一年已招生五届）；面向应届高中毕业生招收首届中文书法专业本科（一九九九年招收第二届）。

一九九八年：刘守安教授调入我所，担任硕士研究生导师。首届博士研究生通过论文答辩，授予博士学位，叶培贵、解小青博士留所任教；经国家人事部批准，接收书法的项目博士后，由欧阳中石先生担任指导教师；招收第八届硕士研究生（其中二名外籍），导师张同印。

一九九九年：第二届博士研究生通过论文答辩，授予博士学位，甘中流博士留所任教；成立中国书法文化研究所，系处级编制。所长欧阳中石，副所长张同印、刘守安；首位博士后入所开展研究；招收第九届硕士研究生（其中外籍一名），导师刘守安。

二〇〇〇年：招收第十届硕士研究生（其中外籍一名），导师张同印；面向全国高校教师，举办首届硕士研究生同等学力班。

二〇〇一年：首位书法博士后王元军留所任教；招收第十一届硕士研究生，导师刘守安；「211工程」书法重点学科建设通过国家和北京市验收。

后　记

本集的付梓是我所部分教学成果的一次展示和汇报，际此真诚地倾听各方面的意见，以求得广泛帮助和指导。由于水平所限加之时间仓促，尽管对作品进行了必要的评审，从文字内容到书法水平等诸多方面仍然会存在许多缺憾。希望学界、书界专家同仁及广大的书法爱好者批评指正。

在本集出版过程中得到了各方面的关心和支持。文物出版社给予了真诚而具体的帮助，苏士澍先生、崔陟先生提出了许多宝贵的意见和建议，责编张玮同志倾注心力，做了许多具体细致的工作。在此对文物出版社及关心支持我们工作的朋友们一并表示感谢！

在征集作品中，由于单位变动或地址不详等原因，一些同志未能获得消息而受到影响。对于作品的审评也存在着疏漏欠妥之处，加之容量有限，所寄作品未能悉数收入，在此表示遗憾和歉意。

学有恒，艺无涯，本集的出版标志着新起点的开始。跨入新世纪，我们将继续努力为书法学科建设作出新贡献，使首都师范大学中国书法文化研究所成为我国书法高层次人才培养和科学研究的基地。同时也真诚地希望继续得到社会的广泛支持和帮助，我们愿与学界、书界的专家同仁们共同努力，使我国的书法艺术后继有人长盛不衰。

首都师范大学中国书法文化研究所

二○○一年十一月